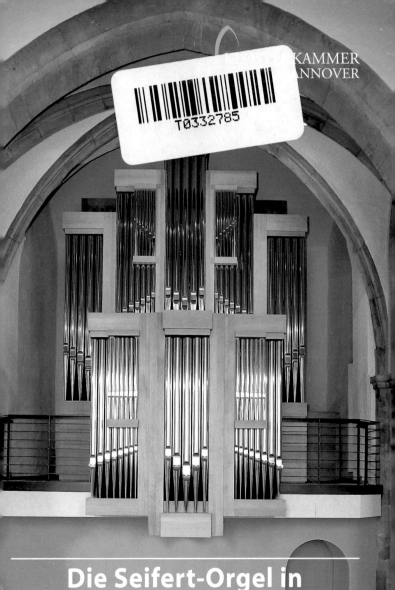

# Die Seifert-Orgel in
# St. Magdalenen Hildesheim

# Die Seifert-Orgel in
# St. Magdalenen Hildesheim

## Grußwort der Präsidentin
## der Klosterkammer Hannover

Liebe Magdalenengemeinde,
liebe Freundinnen und Freunde der Orgel- und Kirchenmusik,

die Kirchen- und Orgellandschaft der Weltkulturerbe-Stadt Hildesheim ist um eine anspruchsvolle Orgel reicher. Die Klosterkammer Hannover und das Bistum Hildesheim haben in der über siebenhundert Jahre alten St.-Magdalenen-Kirche ein Instrument erbauen lassen, das allen modernen ästhetischen und technischen Anforderungen genügt und Gottesdienst- und Konzertbesuchern, Organisten und Orgelschülern über lange Zeit viel Freude bereiten wird.

Orgeln gibt es in St. Magdalenen vermutlich schon seit dem ausgehenden Mittelalter. Als Neubauten oder Umbauten entsprachen sie den liturgischen Bedürfnissen und dem musikalischen Empfinden ihrer Zeit, und stets waren sie Ausdruck von Lobpreis und Gottesdienst. Dies gilt auch für die neue Seifert-Orgel.

Mit der neuen Orgel zieht ein Stück Zukunft in St. Magdalenen ein. Die Orgel wird eine Kraftquelle für den Gottesdienst und das Gemeindeleben sein und die Verkündigung des Evangeliums Jesu Christi aus St. Magdalenen hinaustragen helfen.

Mehr als bisher werden die alte Klosterkirche und ihre Umgebung von Orgelklängen erfüllt sein, denn die Magdalenen-Orgel wird zur ersten Adresse für die Organistenausbildung werden.

So ist die neue Orgel für alle ein Gewinn: für die Gemeinde, für Konzertbesucher, für Organisten und ihre Schüler und auch für die Klosterkammer, die ihre St.-Magdalenen-Kirche auch in Zukunft ihrer Bestimmung entsprechend bestens genutzt weiß.

Gottesdienst, Lobpreis Gottes, Kirchenmusik – kirchliche Arbeit zu fördern gehört zu den wichtigsten Aufgaben der Klosterkammer Han-

*Blick auf das Prospektregister Principal 8′*

nover. Seit 1818 befindet sich die St.-Magdalenen-Kirche im Eigentum des Allgemeinen Hannoverschen Klosterfonds und wird von der Klosterkammer baulich betreut.

Die Sanierung des Domes und die damit verbundene Aufgabe der bisher für die Organistenausbildung genutzten Orgel in der Antonius-Kirche machten den Neubau der Orgel in der St.-Magdalenen-Kirche erforderlich.

Dank der vorzüglichen Zusammenarbeit mit dem Bistum und der hohen Professionalität der Orgelbauer der Firma Seifert sowie mit Hilfe manch zusätzlicher Spende ist nun ein Instrument entstanden, das allen Wünschen gerecht wird.

Dass die Orgel im 500. Geburtsjahr der welfischen Reformationsfürstin und Impulsgeberin für Klosterfonds und Klosterkammer, Herzogin Elisabeth von Calenberg-Göttingen, eingeweiht wird, freut mich ganz besonders.

Meinen Dank an alle, die an der Planung und am Bau der Orgel beteiligt waren, verbinde ich mit dem Wunsch, dass Gottes Segen auf der neuen »Königin der Instrumente« in St. Magdalenen liegen möge.

Sigrid Maier-Knapp-Herbst
Präsidentin der Klosterkammer Hannover

# Grußwort des Bischofs von Hildesheim

Liebe Leserinnen und Leser,

bevor die neue Orgel der Magdalenen-Kirche zum ersten Mal im Gottesdienst gespielt wird, wird sie gesegnet. Nicht umsonst heißt die Orgel »die Königin der Instrumente«! Ihr Klang erfüllt den Kirchenraum, steigert die Feierlichkeit der Liturgie und reißt unsere Herzen gleichsam zu Gott empor.

Im Segensgebet, das bei einer Orgelweihe gesprochen wird, wird dieser Gedanke entfaltet: »Wie die vielen Pfeifen sich in einem Klang vereinen, so lass uns als Glieder der Kirche in gegenseitiger Liebe und Brüderlichkeit verbunden sein, damit wir einst mit allen Engeln und

*Orgelbau braucht Handwerkskunst, Herz und Verstand; mit ruhiger und erfahrener Hand wird der Mund einer Pfeife des Quintbass 10 2/3' auf die nötige Höhe aufgeschnitten.*

Heiligen in den ewigen Lobgesang deiner Herrlichkeit einstimmen dürfen.« Es ist ein eindrucksvolles Bild, das diesem Gebet zu Grunde liegt: alle, die zur Kirche gehören, vereint im Lob Gottes wie das große Instrument Orgel. Ein zweiter Gedanke kommt für mich hinzu: So notwendig wie die Bewegung der Luft für den Klang der Orgelpfeifen ist, so sehr müssen sich Menschen vom Heiligen Geist anrühren lassen, um ihren Glauben als Christen zu leben.

Die Orgel in der Magdalenen-Kirche wird vor allem als Ausbildungsinstrument dienen. Kinder und Jugendliche, junge Frauen und Männer werden an ihr das Orgelspiel erlernen, um nach der Ausbildung in den Gemeinden unseres Bistums den Dienst als Organist zu übernehmen. Sonntag für Sonntag werden diese jungen Leute den Gottesdienst in vielen Kirchen bereichern, – damit der Gesang der Gläubigen als Gemeinde zusammenklingt und die Feiernden angerührt werden von der Gegenwart des Heiligen Geistes.

Nicht zuletzt ist mir aber noch dies wichtig: Allen die an der Einrichtung und am Bau der Orgel beteiligt waren und sind, ein herzliches »Danke!« und »Vergelt's Gott!«

Mit herzlichen Grüßen und Segenswünschen

+ *Norbert Trelle*

Ihr
Norbert Trelle
Bischof von Hildesheim

# Grußwort des Gemeindepfarrers

Liebe Gemeindemitglieder, liebe Gäste und
Besucher der St.-Magdalenen-Kirche,

die vorübergehende Schließung des Domes und die endgültige Schließung der St.-Antonius-Kirche haben viele Veränderungen zur Folge. Die Stockmann-Orgel in St. Antonius, die vor allem ein Übungsinstrument für die Orgelschülerinnen und -schüler war, konnte verkauft werden und erklingt in Zukunft in der Wallfahrtskirche Neviges im Bergischen Land. Wo aber kann in Zukunft der Organistennachwuchs regelmäßig üben?

Die Klosterkammer Hannover als Eigentümerin der Kirche und das Bistum Hildesheim haben sich schließlich auf die Anschaffung einer neuen Orgel geeinigt, die in der Werkstatt der Firma Seifert in Kevelaer entstanden ist.

Die neue Orgel wird nun nach ihrer Weihe täglich erklingen, nicht nur wenn junge Menschen darauf üben, sondern sie wird den Gemeindegesang begleiten wie bisher im Dom.

Als Pfarrer der Gemeinde danke ich herzlich dem Bistum Hildesheim und der Klosterkammer Hannover für die Finanzierung. Ich danke dem Orgelsachverständigen unseres Bistums, Herrn Domkantor Stefan Mahr, für die fachkundige Beratung und Begleitung. Mein Dank gilt der Firma Orgelbau Romanus Seifert und seinen Mitarbeiterinnen und Mitarbeitern für die großartige Handwerkskunst, die dieses Instrument erst möglich gemacht hat. Schließlich danke ich Herrn Weihbischof Hans-Georg Koitz für den festlichen Gottesdienst und die Weihe der neuen Orgel.

Domkapitular Wolfgang Osthaus
Pfarrer der Kirchengemeinde Zum Heiligen Kreuz

# Die neue Magdalenen-Orgel – ein architektonischer Glanzpunkt im historischen Kirchengebäude

Architekt Werner Lemke
Baudezernent der Klosterkammer Hannover

Im Rahmen einer durch die Säkularisation des Fürstbistums Hildesheim im frühen 19. Jahrhundert entstandenen Leistungsverpflichtung unterhält der Allgemeine Hannoversche Klosterfonds, vertreten durch die Klosterkammer Hannover, vier katholische Kirchen in Hildesheim: Heilig Kreuz, St. Magdalenen, Basilika St. Godehard und St. Mauritius. Gegenüber dem Bistum Hildesheim ist die Klosterkammer verpflichtet, die Kirchengebäude – außer bei St. Mauritius – einschließlich des sogenannten Großen Inventars, zu dem auch die Orgeln gehören, in einem dem jeweiligen Zweck entsprechend angemessenen Zustand zu erhalten. Bezogen auf die Kirche St. Magdalenen betraf dies bislang die übliche gottesdienstlich-liturgische Nutzung durch die Pfarrgemeinde.

Im Juni 2008 gab es erste Gespräche zwischen Vertretern des Bistums und der Klosterkammer über eine gänzlich neue Nutzung der Kirche St. Magdalenen. Das Bistum erläuterte die Planungen zur Umgestaltung des Domes und zur Verlagerung des Domschatzes in die Antoniuskirche. Da künftig in der dann museal genutzten Antoniuskirche keine kirchmusikalische Ausbildung mehr stattfinden könne, müsse dafür in Hildesheim ein neuer Ort gefunden werden, für den sich die Kirche St. Magdalenen am besten eigne.

Die Klosterkammer konnte die Überlegungen nachvollziehen; ein Problem, das es zu lösen galt, war allerdings der Zustand der alten Hillebrand-Orgel in St. Magdalenen. Diese Nachkriegsorgel aus dem Jahre 1962 war ausschließlich für die Begleitung des Gottesdienstes konzipiert worden. Zudem befand sich die Orgelbaukunst der frühen 1960er-Jahre allgemein noch nicht auf dem hohen Niveau heutiger Zeit. Mit einem gewissen Aufwand wäre auch eine Verbesserung der Qualität der vorhandenen Orgel möglich gewesen, allerdings hätten Aufwand und nachhaltiger Ertrag in einem deutlichen Missverhältnis gestanden. So entschloss man sich angesichts der hohen Anforderun-

*Am frühen Morgen des 24. Dezember 2009:*
*Der Orgelprospekt ist errichtet.*

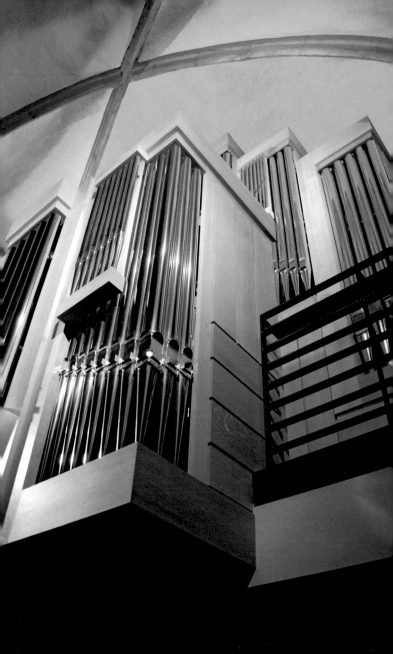

gen, die die kirchenmusikalische Ausbildung an eine Orgel stellt, gemeinsam zu einem Neubau für St. Magdalenen.

Die Anforderungen an das neue Instrument und die damit verbundenen finanziellen Aufwendungen überstiegen die Verpflichtung der Klosterkammer zur Vorhaltung einer »Gottesdienstorgel«. Daher wurde eine Kostenteilung zwischen Klosterkammer und Bistum beschlossen, die Grundlage für die weiteren Schritte wurde. Zusammen mit den Orgelsachverständigen des Bistums, Thomas Viezens und Stefan Mahr, wurden eine Konzeption erarbeitet und erste Kostenschätzungen vorgenommen. Nach einer erneuten Abstimmung der Konzeption konnten dann zusammen mit Domkantor Mahr die erforderlichen Unterlagen, eine sogenannte Leistungsbeschreibung, für den anschließenden Wettbewerb erstellt werden. Da die Klosterkammer in den vorangegangenen Jahren einige größere Orgelprojekte mit der Unterstützung durch externe Orgelsachverständige durchgeführt hatte, war sie für das fachliche Zusammenspiel gut gerüstet, was sich für das beiderseitige Einvernehmen bei dem Projekt auch sehr positiv auszahlte.

Der Inhalt der Leistungsbeschreibung betraf nicht nur Anzahl und Art der Register, Materialien und Bauweise, sondern natürlich auch die Gestaltung der neuen Orgel. Es war schnell klar, dass die neue Orgel einerseits als Kind ihrer Zeit zu erkennen und andererseits von schlichter Eleganz geprägt sein sollte, um später nicht modisch zu wirken.

Zunächst musste eine Bieterliste erstellt werden. Da bei diesem Projekt aufgrund der kurzfristig anstehenden Domsanierung extrem kurze Fertigstellungsfristen einzuhalten waren, wurde überregional recherchiert, und es fand sich erstaunlicherweise doch eine ausreichende Anzahl von sehr renommierten Orgelbaufirmen, die sich bereiterklärten, unter den geschilderten Bedingungen anzubieten. Die aktuelle Finanz- und Wirtschaftskrise mag ein Grund dafür gewesen sein.

Da ja im Leistungsverzeichnis nicht nur die geforderte Orgelbauleistung dezidiert aufgelistet, sondern auch eine Aussage vom Bieter zur Gestaltung des Orgelprospektes gefordert worden war, sorgte bei der formellen Öffnung der Angebote in der Klosterkammer am 22. Oktober 2009 außer der Höhe der Angebotssummen auch die vorgeschlagene Gestaltung des Prospektes für viel Spannung.

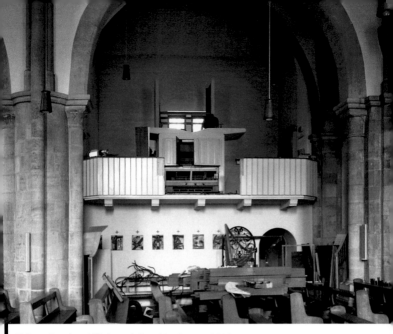

*Abbau der alten Hillebrand-Orgel im August 2009*

Es war ein glücklicher Umstand, dass der Gestaltungsvorschlag der mindestbietenden Firma Seifert aus Kevelaer den Vorstellungen der Auftraggeber in idealer Weise entsprach. So war es nicht notwendig, die Gestaltung noch einmal anzupassen, und der Auftrag konnte an die Firma Seifert vergeben werden. Bis auf einige kleine Modifikationen ist der angebotene Entwurf auch zur Ausführung gekommen.

Im Zuge der anschließenden Absprachen mit dem Orgelbauer wurde die Decke der Beichtkapelle statisch eingehend untersucht, da das Gewicht der neuen Orgel das der alten doch wesentlich übersteigen sollte. Anders als nach einer ersten Sichtprüfung angenommen, erwies sich die alte Konstruktion als nicht mehr sicher genug. Bei den Wiederaufbauarbeiten 1961/62 war in diesem Bereich eine Kappendecke aus leichten Stahlträgern mit dazwischen eingelegten Steinen verbaut worden; diese Konstruktion war unterseitig verputzt und oberseitig mit Platten belegt. Eine Verstärkung war unumgänglich;

dafür kamen unterseitig massive Stahlträger zum Einsatz, die in die umliegenden Wände eingelassen wurden.

Über der Orgel gab es zum Dach hin nur eine innere Plattenverklei-dung, darüber direkt die Dachziegellage. Da eine Sanierung des Da-ches nicht kurzfristig finanzierbar war, wurde diese Verkleidung ver-stärkt und wasserdicht ausgeführt, damit die neue Orgel gegebenen-falls auch eine spätere Dachsanierung oder einen Sturmschaden unbeschadet überstehen kann.

Während in der Kirche die bauseitigen Arbeiten vorangetrieben wurden, wurde in der Orgelbauwerkstatt der Firma Seifert in Kevelaer entworfen und konstruiert und alsbald auch gefertigt. Der Grad der Vorfertigung ist bei dieser Orgelwerkstatt sehr hoch, so dass ein weit entwickeltes Produkt an Ort und Stelle in der Kirche angeliefert wer-den kann, wo es dann nur noch montiert und intoniert werden muss. Gemessen an den dafür üblichen Fristen stand der Firma Seifert für die

*Planungsphase in der Orgelbauwerkstatt in Kevelaer; v. l.: Konstrukteur Hans-Jürgen Reuschel, Projektleiter Sébastien Belleil und Konstrukteur Markus Altmann*

*Das Material für die neue Orgel wird in St. Magdalenen angeliefert.*

Arbeiten ein nur sehr kurzer Zeitraum zur Verfügung. Es ist ein Ausdruck der Professionalität der Firma Seifert, dass alles trotzdem funktioniert hat und sich das Ergebnis mehr als sehen lassen kann.

Die neue Orgel ist deutlich größer als die alte von 1962 und sachlicher in ihrer Ausstrahlung. Statt des geschwungenen Prospektes des Architekten Heinz Wolff dominieren nun vertikale und horizontale Linien bei einer leichten Dominanz der Vertikalen. Die Höhenstaffelung nimmt die Form des Raumes auf; die Einfassung der Prospektpfeifen durch kraftvolle hochwertige Eichenholzelemente verleiht dem Prospekt eine solide und beständige Note. Die Auswahl der sichtbaren Materialien ist knapp und pur, nur mit Ziehklinge verputztes Eichenholz, silbern glänzende Pfeifen in einer speziellen Legierung mit hohem Zinnanteil, die neue Brüstung aus Stahl mit einem anthrazitfarbenen Anstrich. Auch wenn diese Orgel in ihrer schlichten kubischen Anmutung ein »Kind« ihrer Zeit ist, so ist sie doch harmonischer Teil eines Kirchengebäudes mit wechselvoller Geschichte, das in seiner Substruktion romanisch sowie in seiner Raumschale vornehmlich gotisch ist und später barock überformt und nach den Zerstörungen im Zweiten Weltkrieg wieder aufgebaut und dabei regotisiert wurde.

# Eine neue Orgel für St. Magdalenen
## Gedanken aus der Sicht des Orgelsachverständigen

Domkantor Stefan Mahr

### Die Geschichte der Orgeln in der St.-Magdalenen-Kirche

Seit Jahrhunderten stehen die Orgeln in der Magdalenen-Kirche auf einer Seitenempore. Allein schon dieser ungewöhnliche Aufstellungsort macht die jeweiligen Orgeln der St.-Magdalenen-Kirche zu einer Besonderheit in der Hildesheimer Orgellandschaft und weit darüber hinaus.

Wie es in den ersten Jahrhunderten nach der Erbauung von St. Magdalenen mit Orgeln in der Kirche aussah, ist nicht nachzuvollziehen; die frühesten belegbaren Nachrichten stammen aus der Barockzeit, als in vielen Kirchen Hildesheims eine rege Bautätigkeit herrschte.

Im Jahr **1733** baut der Hildesheimer Orgelbauer **Johann Conrad Müller** eine neue Orgel auf der Nordempore der Kirche. Diese Orgel von Müller war einmanualig und hatte folgende Disposition, wie Johann Hermann Biermann in seiner »Organographia Hildesiensis specialis« von 1738 mitteilt:

**Manual\*:**
Principal 8′
Gedact 8′
Querflöt 4′
Octava 4′
Gemshorn 2′
Zifflöt 1 1/2′
Sesquialter 3f halbiret\*\*
Mixtur 4fach
Trompeta 8′ halbiret\*\*

**Pedal\*\*\***
\* verm. C, D–c3
\*\* Bass-/Diskantteilung verm. bei h0/c1
\*\*\* Pedal verm. angehängt C, D–c1

Biermann schreibt weiter über dieses Instrument: »Man sihet aus diesen 8 füssigen Wercke daß es gut genug disponiret und etlicher Hal-

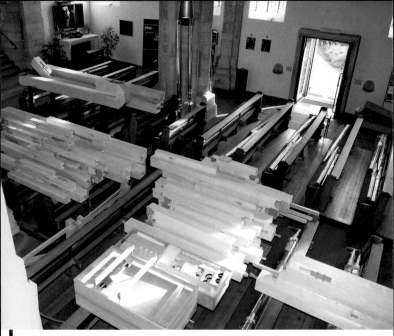

*Weihnachtswoche 2009: Der Aufbau der Orgel ist in vollem Gange; auf den Kirchenbänken warten Metall- und Holzpfeifen und ein Balg auf die Montage.*

birungen wegen mit Plaisir und Verwechselung der Stimmen könne tractiret werden / ist übrigens schön illuminiret / verguldet und verfertiget von Herr Müller Orgelbaueren hieselbst.«

Erst über hundert Jahre später vermelden die Akten im Jahre **1841** Arbeiten an dieser Orgel durch den Orgelbauer **Josef Friderici** aus Hildesheim. Er vergrößert die vorhandene Orgel auf zwei Manuale und 18 Register. Um diese auch platzmäßig unterzubringen, erweitert er das Gehäuse an den Außenseiten um jeweils ein Seitenfeld. Ebenso erhält die Orgel nun ein selbstständiges Pedal.

Die damals geschaffene Disposition ist aus einem, einem Umbauvertrag beigefügten Befund vom 14. Juli 1876 im Archiv der **Orgelbaufirma Schaper** bekannt:

| **Manual I (C–c3, 1733):** | **Manual II (C–c3, 1841):** | **Pedal (C–c1, 1841):** |
|---|---|---|
| Principal 8' | Fernflöte 8' | Principal 8' |
| Gedact 8' | Gedact 8' | Subbaß 16' |
| Salicional 8' | Octave 4' | Octave 4' |
| Trompeta 8' B/D* | Flageolet 2' | Posaune 16' |
| Octave 4' | | |
| Dulcflöte 4' | | |
| Waldflöte 2' | | |
| Sesquialter f B/D* | | |
| Mixtur 3fach 1' | | |
| (rep. C, c1, c2)** | | |
| Sifflöte 1 1/2' | | |

Manualkoppel, Oktavkoppel im Pedal, vier Keilbälge 2 × 1,1m, Tonhöhe 3/4 Ton über Kammerton; alles Pfeifenmaterial im Hauptwerk ist aus Metall

* B/D = Bass-/Diskantteilung der Schleifen, entspricht dem »halbiret« bei Müller 1733
** Die Mixtur in dieser Form entspricht der von Müller fast immer gebauten Zusammensetzung und dürfte der Wahrheit entsprechen.
Die originale Aufzeichnung von Biermann mit »4fach« ist wohl ein Fehler.

1876 wird dann der oben erwähnte Umbauvertrag mit **Schaper** geschlossen und die Orgel erhält nun folgende Disposition, die ebenfalls in den Akten der Orgelbaufirma Schaper aufgezeichnet ist:

| **Manual I (C–c3):** | **Manual II (C–c3)*:** | **Pedal (C–c1):** |
|---|---|---|
| Principal 8' | Geigenprincipal 8' | Principal 8' |
| Bordun 16' | Fernflöte 8' | Subbaß 16' |
| Viola di Gamba 8' | Gedact 8' | Octave 4' |
| Gedact 8' | Octave 4' | Posaune 16' |
| Salicional 8' | Flageolet 2' | Principalbaß 16' |
| Trompete 8' | | |
| Octave 4' | * alte Hauptwerks- | |
| Sanft Flöte 4' | windlade von 1733 | |
| Waldflöte 2' | | |
| Quinte 2 2/3' | | |
| Mixtur 3fach 2' | | |
| Sesquialter 2fach | | |

Manualkoppel, Pedalkoppel, Vocatur, C und Cis in allen Werken neu, vier Keilbälge alt, neue Windladen im Hauptwerk und Pedal, Manualklaviaturen neu, Mechanik größtenteils alt

Nach diesem Umbau folgt eine längere Phase ohne Umbauten oder Reparaturen, die bis in das Jahr **1922** andauert, als die Orgel (vgl. Akten von Palandt von 1962) auf eine neue Südempore umgesetzt und klanglich dem Zeitgeschmack angepasst wird. Die Arbeiten führt die renommierte hannoversche **Firma Furtwängler und Hammer** aus.

| Hauptwerk (C–c3): | Hinterwerk (C–c3): | Pedal (C–c1): |
|---|---|---|
| Bordun 16' | Geigenprincipal 8' | Principal 8' |
| Principal 8' | Fernflöte 8' | Subbaß 16' |
| Viola di Gamba 8' | Gedact 8' | Octave 4' |
| Gemshorn 8' | Aeoline 8' | Posaune 16' |
| Gedact 8' | Octave 4' | Principalbaß 16' |
| Octave 4' | Cornett 3fach | |
| Dulzeflöte 4' | | |
| Nachthorn 2' | | |
| Quinte 2 2/3' | | |
| Salicional 8' | | |
| Mixtur 3fach | | |
| Trompete 8' | Manualkoppel, Pedalkoppel | |

Mitten im Zweiten Weltkrieg erfolgt **1942** noch einmal eine Veränderung der Disposition, da sich der musikalische Geschmack von den romantischen Idealen entfernt und den barocken Vorbildern zugewendet hatte. Die Dispositionsänderung und die erforderlichen Reparaturen wurden von der Hildesheimer **Firma Palandt und Sohnle** ausgeführt. Der Sachberater war der Orgelsachverständige Pfarrer Aloys Tenge, aus dessen Gutachten vom 23. August 1942 die Disposition überliefert ist:

| Hauptwerk (C–c3): | Hinterwerk (C–c3): | Pedal (C–c1): |
|---|---|---|
| Bordun 16' | Gedackt 8' | Principal 8' |
| Principal 8' | Flöte 8' | Subbaß 16' |
| Viola di Gamba 8' | Salicional 8' | Octave 4' |
| Gemshorn 8' | Octave 4' | Posaune 16' |
| Octave 4' | Quinte 3' | Principalbaß 16' |
| Dulceflöte 4' | Octave 2' | |
| Nachthorn 2' | | |
| Zifflöte 1 1/3' | | |
| Sesquialtera 2fach | | |
| Mixtur 3fach | | |
| Trompete 8' | Manualkoppel, Pedalkoppel | |

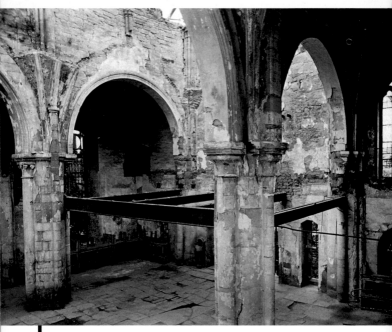

*Die St.-Magdalenen-Kirche nach der Zerstörung im Zweiten Weltkrieg*

**Mit dem Bombenangriff auf Hildesheim am 22. März 1945 endet die Geschichte der Müller-Orgel in St. Magdalenen.** In den Jahren des Wiederaufbaues hilft man sich mit einem Harmonium. Im Jahr **1962** bekommt die Kirche wieder eine neue Orgel auf die Nordempore. Den Prospekt mit seinen typischen Schwüngen entwirft der Hannoveraner Architekt **Dr. Heinz Wolff**, der schon den Prospekt der 1960 erbauten Domorgel entworfen hatte. Das Orgelwerk wird von der **Firma Gebr. Hillebrand** aus Hannover-Altwarmbüchen ausgeführt. Die Disposition der Orgel war folgende:

*Die Hillebrand-Orgel von 1962 mit dem*
*Prospekt des Architekten Dr. Heinz Wolff*

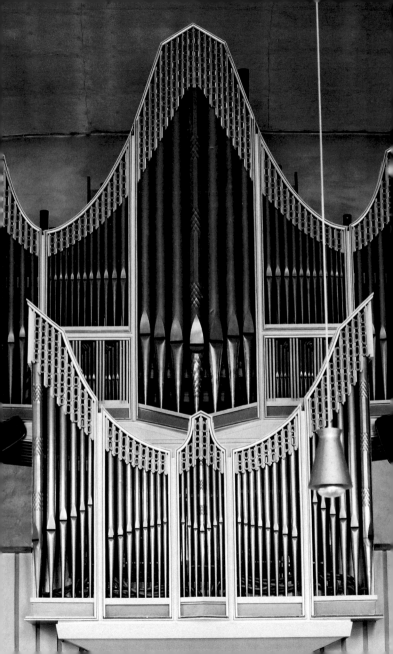

| Hauptwerk, II. Man. (C–g3): | Rückpositiv I. Man. (C–g3): | Pedal (C–f1): |
|---|---|---|
| Quintade 16′ | Gedackt 8′ | Subbaß 16′ |
| Prinzipal 8′ (Prospekt) | Prinzipal 4′ (Prospekt) | Prinzipalbaß 8′ |
| Rohrflöte 8′ | Rohrflöte 4′ | Oktave 4′ |
| Oktave 4′ | Nachthorn 2′ | Nachthorn 2′ |
| Gedacktflöte 4′ | Sesquialter 2fach | Mixtur 3fach |
| Oktave 2′ | 2 2/3′ + 1 3/5′ | Posaune 16′ |
| Mixtur 4–5fach 1 1/3′ | Quinte 1 1/3′ | Trompete 4′ |
| Trompete 8′ | Scharff 3fach | |
| | Schalmey 8′ | |
| | Tremulant | |

Koppeln (als Tritte): RP/HW, HW/PW, RP/PW

Dieses Instrument wurde im August 2009 abgetragen und durch die Firma Ladach aus Wuppertal an eine Kirchengemeinde in Brodnica in Polen verkauft. [ *Angaben zur Orgelgeschichte aus »Norddeutsche Orgelbauer und ihre Werke«, Bd. 6: Heinrich Schaper, August Schaper, Uwe Pape (Hrsg.), Pape Verlag 2009, ergänzt durch den Autor* ]

### St. Magdalenen in der heutigen Hildesheimer Orgellandschaft

Dank seiner herausragende Bedeutung als Bischofsstadt und seines selbstbewussten Bürgertums war und ist Hildesheim seit Jahrhunderten eine Stadt der Orgeln.

Besonders prägend für diese Orgellandschaft waren vor allem die Orgelbauerfamilien Müller im 17. und 18. Jahrhundert und Schaper im 19. Jahrhundert. Weitere bedeutende Namen in der Hildesheimer Orgelgeschichte sind unter anderem Heinrich Herbst, Matthias Naumann und Georg Stahlhuth. Aus der hannoverschen Region kamen Arbeiten von Christian Vater und der Firma Furtwängler und Hammer dazu.

Auch nach dem Zweiten Weltkrieg wurden in Hildesheim nach bestem Wissen und mit großem Einsatz neue Orgeln erbaut. Neben der Hildesheimer Firma Palandt und Sohnle wirkten hier unter anderem die Firmen Hillebrand (Hannover), Breil (Dorsten), Ott (Göttingen), von Beckerath (Hamburg), Sauer (Höxter), Jahnke (Göttingen) und Klais (Bonn).

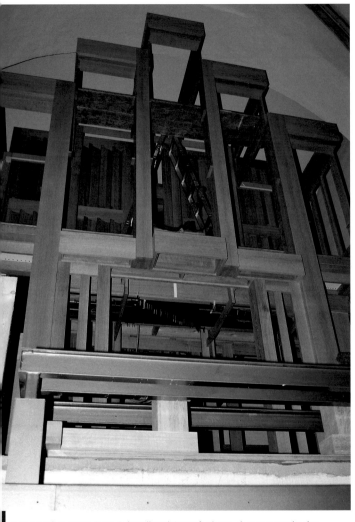

7. Dezember 2009: Dass Schwellwerk ist aufgebaut, davor entsteht das Gehäuse des Hauptwerkes, vorne befindet sich die Stahlkonstruktion für das Rückpositiv.

So entstand bis heute eine vielschichtige und interessante Orgel-landkarte, die nun um die neue Magdalenen-Orgel eindrucksvoll er-gänzt worden ist. Den Kontext für diese neue Orgel bilden natürlich vor allem die Instrumente der näheren Umgebung:

Die gewaltige neobarocke **von Beckerath-Orgel in der St.-Andreas-Kirche** von 1964, die zu den bedeutendsten Instrumenten in ganz Deutschland zählt und deren offener Prinzipal 32' im Prospekt Selten-heitswert besitzt. Das Instrument steht als eine der wenigen Orgeln der 1960er-Jahre unter Denkmalschutz.

Daneben auf dem nächsten Stadthügel erklingt die große sympho-nische **Woehl-Orgel der St.-Michaelis-Kirche** von 1998, die optisch durch ihre Anlage als Raumskulptur zum Ungewöhnlichsten im ge-samten zeitgenössischen Orgelbau zählt und deren technische Anlage auf so engem Raum fast ein Art »Konstruktionswunder« darstellt.

Und nicht zuletzt wird sich die neue Seifert-Orgel der Magdalenen-kirche in der Nachbarschaft der beiden dann erneuerten **Domorgeln** (Hauptorgel und Chororgel) befinden, die ab 2014 im renovierten Ma-riendom erklingen. Besonders diese zwei Orgeln werden die direkten »Schwestern« der Magdalenen-Orgel sein, da auch sie von der **Firma Seifert** aus Kevelaer gebaut werden.

Obwohl sie nur die Hälfte der Register ihrer großen »Schwester-orgeln« besitzt, muss die neue Magdalenen-Orgel in Vergleich mit die-sen herausragenden Hildesheimer Orgeln treten. Ziel aller jetzt geleis-teten Arbeiten war es, dass die neue Orgel zum Beispiel hinsichtlich technischer Qualität, erstklassiger Materialwahl, edler Optik und vor allem vollendeter Klangschönheit mit St. Andreas, St. Michaelis und dem Dom in einer »Liga« spielen kann. Nur so war eine nachhaltige und sinnvolle Verwendung der eingesetzten Geldmittel in vollem Um-fang zu erreichen.

### Der Weg zur neuen Orgel

Schon seit einigen Jahren war unter den Organisten der Stadt und den Orgelsachverständigen der schlechte Zustand der Magdalenen-Orgel aus dem Jahre 1962 bekannt. Schwergängige Trakturen, unzuverläs-sige Stimmhaltung, Luftverlust usw. waren nur einige der Mängel, die

das Spielen zu einem »Erlebnis« der besonderen Art machten. Ein erster Anlauf zur Sanierung der Orgel im Vorfeld der baubedingten zweijährigen Gastzeit der benachbarten Michaelisgemeinde in St. Magdalenen durch Domkapitular Osthaus, Kirchenmusikdirektor Langenbruch und den Autor blieb erfolglos.

Eine zweite Chance eröffnete sich nun durch die **Domsanierung** und die damit verbundene **Schließung der für die Organistenausbildung genutzten St.-Antonius-Kirche** im September 2009. Planungen für eine Umsetzung der Ausbildungsorgel aus der Antoniuskirche in einen anderen Kirchenraum in Hildesheim führten zu keinem überzeugenden Ergebnis, so dass eine gänzlich neue Möglichkeit für die Organistenausbildung in den Blick genommen wurde: Renovierung und Ausbau der alten Magdalenen-Orgel zu einer Ausbildungsorgel. Nach einer ersten Kostenschätzung durch die Fa. Hillebrand musste dieser Gedanke jedoch aus wirtschaftlichen Gründen wieder aufgegeben werden.

Da aber der Standort St. Magdalenen von allen Beteiligten als ideal für eine Ausbildungs- und Übeorgel angesehen wurde, setzte sich die Idee eines höchsten Ansprüchen genügenden Orgelneubaues für St. Magdalenen schließlich doch durch. Nach sorgfältigen Vorplanungen durch die Klosterkammer Hannover und den Orgelsachverständigen wurden dann acht international renommierte Firmen zur Angebotsabgabe in einem beschränkten Wettbewerb aufgefordert. Diesen konnte die Firma Seifert aus Kevelaer für sich entscheiden, da sie nicht nur das günstigste Angebot vorgelegt, sondern auch den besten Prospektentwurf eingereicht hatte.

## Die neue Orgel

Hinter der Konzeption der Orgel stand die Idee eines für den Gottesdienst, den Unterricht und das Konzert gleichermaßen hervorragend geeigneten Instrumentes, das bei beschränkter Registerzahl doch eine Vielzahl an Klangmöglichkeiten bietet. Die Basis dafür war eine qualitativ hochwertige dreimanualige Orgel mit 30 Registern zuzüglich drei Extensionen bei mechanischer Spieltraktur und elektrischer Registersteuerung.

## Die Disposition der neuen Seifert-Orgel

| Hauptwerk Manual I (C–a3): | Rückpositiv Manual II (C–a3): | Schwellwerk Manual III (C–a3): | Pedal (C–f1)*: |
|---|---|---|---|
| Bordun 16' | Rohrflöte 8' | Gedecktflöte 8' | Principalbass 16' |
| Principal 8' | Quintade 8' | Salicional 8' | Subbass 16' |
| Flûte harm. 8' | Principal 4' | Vox coelestis 8' | Quintbass 10 2/3' |
| Gambe 8' | Nachthorn 4' | Fugara 4' | Octavbass 8'** |
| Octave 4' | Nasard 2 2/3' | Querflöte 4' | Gedacktbass 8'** |
| Doublette 2' | Waldflöte 2' | Octavin 2' | Posaune 16' |
| Mixtur 4fach 1 1/3' | Terz 1 3/5' | Tromp. harm. 8' | Trompete 8'** |
| Trompete 8' | Mixtur 3fach 1' | Oboe 8' | |
| | Cromorne 8' | Voix humaine 8' | |
| | Tremulant | Tremulant | |

Mechanische Normalkoppeln, elektrische Sub- und Superkoppeln (III-III, III-II, III-I, Super III-P), BUS-System u. a. mit Setzeranlage und frei einstellbarem Registercrescendo***

\* zwei Pedalklaviaturen zum Auswechseln (parallel und radial)
** Extensionen: Aus drei Pfeifenreihen werden sechs Register gewonnen. Eine offene Principalreihe, eine gedeckte Reihe und eine Zungenreihe mit voller Becherlänge werden zusätzlich noch um eine Quinte 10 2/3' ergänzt, die einen akustischen 32' erzeugen kann, wodurch die Orgel eine enorme klangliche Tiefenwirkung erreicht.
*** über einen Crescendotritt abrufbar

Das Schwellwerk beinhaltet die wichtigsten Farben für das Spiel romantischer Literatur und ist durch seine schwere Konstruktion, verbunden mit einer großen Schwellfläche zu einer gewaltigen dynamischen Bandbreite fähig. Im Rückpositiv (»kleine« Orgel im Rücken des Spielers) findet sich ein kleines Mixturenplenum als Gegenspieler zu dem Hauptwerksplenum sowie ein zerlegtes Cornett und eine Cromorne für die französische Barockmusik. Das Hauptwerk bietet ein großes 16'-Plenum und zwei wichtige Solofarben: die Gambe und die Flûte harmonique. All diese Klänge werden vom Pedal getragen, das bei dieser Orgel sogar über einen akustischen 32' verfügt und somit der Orgel einen fast kathedralartigen Klang verleihen kann.

Um das Instrument bestmöglich nutzen zu können, können Klangkombinationen über ein BUS-System gespeichert und auf Knopfdruck

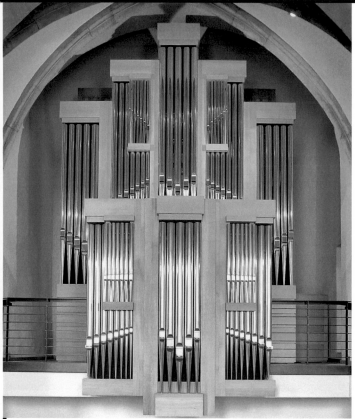

*Der fertige Orgelprospekt: Gestalt, Material und architektonische Gesamtsituation überzeugen.*

abgerufen werden. Zusätzlich ist neben dem Tritt zum Öffnen des Schwellwerkes im Spieltisch noch ein Crescendotritt eingebaut, der ein schnelles Crescendo und Decrescendo mit allen Registern erlaubt. Darüber hinaus verfügt das Instrument über eine Aufzeichnungseinrichtung, mit der das Spiel aufgenommen und später wieder abgespielt werden kann. Dies ist vor allem für Unterrichtszwecke von Interesse, kann aber auch für Klangkollagen genutzt werden.

# Jede Orgel ein Individuum

Orgelbauer Roman Seifert
Orgelbau Romanus Seifert & Sohn GmbH & Co. KG Kevelaer

Dass jede gute Orgel einzigartig ist, liegt in ihrer Natur. Durch den vorgegebenen Kirchenraum und ihr Aussehen, wichtiger aber noch durch ihren Klang und die Art und Weise, wie sie über die Traktur zu dem Organisten spricht, wird jede neue Orgel, die in unserer Werkstatt gebaut wird, ein Individuum, ein einzigartiges Musikinstrument.

Doch das Projekt »Neue Orgel für die Pfarrkirche Sankt Magdalenen in Hildesheim« weist noch eine seltene Einzigartigkeit mehr auf: die kurze Zeit, in der sie geschaffen wurde. Während es bei Orgelprojekten in einer Gemeinde oft viele Jahre dauert, bis der Gedanke reift, sich vom Bisherigen abzuwenden und für eine neue Orgel zu sparen (das Spendensammeln, das Warten auf den Beginn der Arbeiten, der Aufbau bis hin zur feierlichen Weihe der Orgel dauert manchmal weit über zehn Jahre), ging es bei diesem Instrument viel schneller. Kaum ist ein Jahr nach der Beauftragung vergangen, erklingen die 1.942 Pfeifen bereits zum ersten Mal im Gottesdienst.

Diese kurze Zeitspanne war neben der Tatsache, dass bei diesem Projekt mit der Klosterkammer Hannover und dem Bistum Hildesheim zwei große Institutionen kooperierten, auch einem Phänomen geschuldet – der weltweiten Finanzkrise des Jahres 2009. Denn eigentlich stand für unsere Werkstatt ein Auftrag aus Island in den Büchern. Wir wollten just mit den Planungsarbeiten für eine neue Orgel mit 42 Registern für die Grafarvogskirkja in Reykjavik beginnen, als die Isländische Krone ihren Wert verlor und die Gemeinde den Auftrag verschieben musste. Daher rührte auch unsere Motivation für einen sehr guten Angebotspreis.

Stets aber ist für ein gutes Instrument ungemein wichtig, dass es ausreichend vorbereitet und durchdacht wird. Ich habe noch den durch Generationen in unserem Haus überlieferten Satz unseres Firmengründers, meines Ur-Urgroßvaters Ernst Seifert, in den Ohren: »Bauet Orgeln mit Liebe und Sorgfalt«. Diese notwendige Sorgfalt konnte auch bei der Magdalenen-Orgel trotz der kurzen Zeit durch die

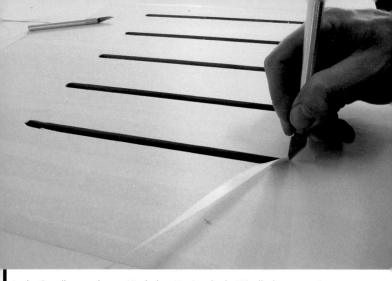

*In der Orgelbauwerkstatt: Nach dem Versiegeln der Windladenunterseite mit einem starken Papier werden die Öffnungen für die Ventilschlitze, durch die der Wind einströmen wird, freigelegt.*

hohe Professionalität aller Beteiligten gewährleistet werden. Hier möchten wir uns ganz besonders bei dem Bischöflichen Orgelsachverständigen, Domkantor Stefan Mahr, bedanken, der zusammen mit Dommusikdirektor Thomas Viezens ein Konzept zur Ausschreibung entwickelt hat, das in sich schlüssig und rund war und keiner weiteren Beratung und Verbesserung bedurfte. Die Disposition der neuen Orgel wird den ihr zugedachten Aufgaben in idealer Weise gerecht. Auch den begleitenden Architekten der Klosterkammer Hannover, Werner Lemke und Arno Braukmüller, gilt unser herzlicher Dank für den konstruktiven Dialog und die sehr gute Zusammenarbeit.

Beim äußeren Betrachten der neuen Orgel liegt die Vermutung nahe, dass es sich wegen des Rückpositives (das im Rücken des Organisten in die Brüstung gebaut ist) um ein von barocken Vorbildern inspiriertes Instrument handelt. Doch dieses Rückpositiv ist vom zweiten Manual aus spielbar und damit – insbesondere bei der Funktion dieser Orgel als Ausbildungsinstrument – auch der jüngeren, romantischen Literatur dienstbar (was unseren Konstrukteuren aber einiges Kopfzerbrechen

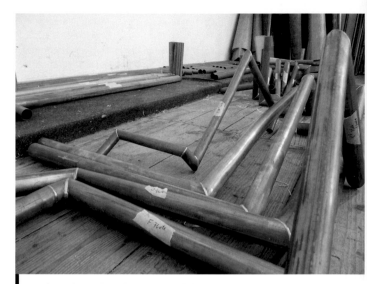

*Durch starkwandige Bleirohre (Kondukten genannt) gelangt der Wind von den Windladen zu den Pfeifenstöcken der Prospektpfeifen.*

abverlangt hat). Dem Barock viel näher ist eher die Art und Weise, wie wir unsere Orgeln bauen: nämlich so wie zur Blütezeit des Orgelbaus im ausgehenden 18. Jahrhundert.

Die Windladen, mit denen die einzelnen Pfeifen angesteuert werden, sind sämtlich aus massivem Eichenholz gemacht. Dies ist ungemein aufwändig und teuer, weshalb heute oftmals auf günstigere Materialien aus Sperrholz zurückgegriffen wird. Zwar bedingt der Einsatz von massivem Holz (vor allem wegen der leistungsstarken Kirchenheizungen heutzutage) manches Risiko für die Dauerhaftigkeit, doch es macht die Orgel auch zu einem Ganzen, einem Organismus. Das Risiko konnte jedoch durch eine intelligente technische Ausführung minimiert werden, so dass hier keine Probleme zu befürchten sind. Die Unterseiten der Windladen sind deshalb nicht starr verschlossen, sondern mit einem besonderen Papier winddicht versiegelt, das wie eine Membran funktioniert, wenn die Kanzellen mit Wind gefüllt und geleert

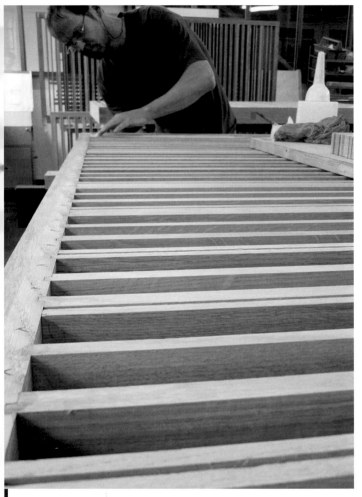

*In der Orgelbauwerkstatt spundet Orgelbauer Stefan Raeth die Tonkanzellen im Ventilbereich der massiven Eichenholz-Windladen zu.*

werden – sie atmen. Auch die vier Bälge der Orgel funktionieren wie eine Lunge. Von zwei elektrischen Gebläsen gespeist, haben diese zusammen eine Leistung 35 Kubikmetern pro Minute (dies entspricht 35.000 Litern). Auch für die übrigen Elemente der Orgel wurden Zutaten des klassischen Orgelbaus verwendet: Dies sind insgesamt fast 50 Kubikmeter Eichenholz, an die zehn Kubikmeter feinjähriges Fichtenholz, mehrere Dutzend Schafsfelle, einige Rindsleder und geringere Mengen von Ebenholz, Rinderknochen (für die hellen Tastenbeläge), Elsbeere- und Pflaumenholz. Für das Pfeifenwerk brauchten wir über eine Tonne Zinn und etwa zwei Tonnen Blei. Mehrere hundert Meter dünn eingesägter Fichtenstreifen und Neusilberdraht in den Koppelmechaniken waren dann noch für den Bau der hochsensiblen Spieltraktur notwendig.

Ebenso wie das Orgelgehäuse heutiger Formen- und Kunstsprache einen starken Kontrast zu der seit Generationen dahinterstehenden überlieferten Orgelbaukunst darstellt, so haben wir auch nicht auf den Einsatz modernerer Elektronik verzichtet, um hierdurch den Organisten ein Hilfsmittel beim Musizieren zu bieten. Durch ein von unserer Werkstatt mitentwickeltes elektronisches System lassen sich nicht nur viele Registerkombinationen abspeichern und aufrufen, vielmehr können hierdurch auch für die Töne freie Koppeln editiert werden. Wir wissen, dass sich Tradition und Moderne nicht ausschließen, sondern bei Kombination in richtiger Reihenfolge ideal ergänzen können.

Das Allerwichtigste bei einer Orgel ist aber nicht die Materie, sondern der Mensch. Die Orgel wird von Menschen für Menschen gebaut. Die neue Orgel ist nicht nur für das Auge, die Ohren und die Hände gemacht – sie soll die Herzen der Hörer und Spieler bewegen. Dies kann nur gelingen, wenn ihre Klänge mit hohem künstlerischen Sachverstand in der Intonation definiert werden und ihr eine so feinfühlige Technik gegeben worden ist, dass sie über die Hände eine Verbindung zum Organisten schafft.

In unserer Werkstatt und in der St.-Magdalenen-Kirche haben wir über 9.000 Stunden für die neue Orgel gearbeitet. So entstand durch die Hände unserer Orgelbauer ein Gesamtkunstwerk im Spannungsfeld zwischen Tradition und den Anforderungen unserer Zeit. Diese

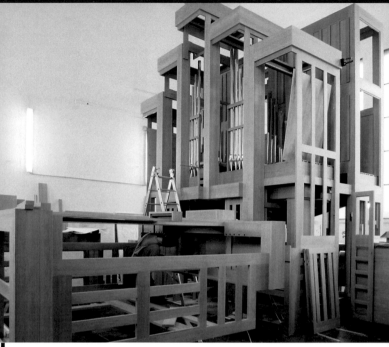

*Vormontage der Orgel in der Werkstatt in Kevelaer: vorne liegend das Rückpositivgehäuse, dahinter das Hauptgehäuse noch ohne Prospektpfeifen und Seitenverkleidungen*

Mühen erlauben uns das Versprechen, dass diese Orgel viele Generationen lang musizieren wird.

Es hat uns sehr viel Freude bereitet, die Herausforderung zu meistern, eine neue Orgel für die St.-Magdalenen-Kirche in so kurzer Zeit zu bauen, und wir möchten uns ausdrücklich für das erwiesene Vertrauen und die entgegengebrachte herzliche Freundlichkeit bedanken. Wir wünschen der Gemeinde St. Magdalenen und den Besuchern der Kirche, sowie den Kirchenmusikern und hoffentlich vielen Orgelschülern, die hier zukünftig ausgebildet werden, dass sie diese Freude jedes Mal spüren, wenn sie die Orgel hören und spielen.

# St. Magdalenen –
## Kurzer geschichtlicher Überblick

| | |
|---|---|
| **vermutlich** **1224** | Bischof Konrad II. von Hildesheim (1221–1246) gründet das Kloster der »Büßenden Schwestern zur Hl. Magdalena« (sogenanntes Süsternkloster). |
| **1235** | Papst Gregor IX. erteilt dem Augustiner-Nonnenkloster einen Schutzbrief. |
| **Mitte 13. Jh.** | Beginn des Neubaues der Klosterkirche zum Teil auf romanischen Fundamenten |
| **1294** | Weihe der Klosterkirche |
| **1440** | Einführung der Windesheimer Reform im Kloster |
| **2. Drittel 15. Jh.** | Hallenartiger Umbau der Klosterkirche |
| **Ende 17. bis Ende 18. Jh.** | Weitere Umbauten und Umgestaltung der Klosterkirche sowie Erweiterung der Klausurgebäude |
| **3. Juni 1810** | Säkularisation des Klosters durch das französische Königreich Westphalen; Schließung der Klosterkirche und Beschlagnahme der Kloster- und Wirtschaftsgebäude; der Kirchenschatz von St. Magdalenen wird nach Kassel, dem Regierungssitz des Königreiches Westphalen, überführt. |
| **1812** | Zuweisung der leerstehenden St.-Magdalenen-Kirche als Pfarrkirche an die im Zuge der Säkularisation aufgelöste katholische Kirchengemeinde St. Michael, als deren Rechtsnachfolgerin die neue Magdalenengemeinde den bedeutenden Kirchenschatz von St. Michael erhält |
| **1815** | Das ehemalige Klostervermögen von St. Magdalenen geht auf das Königreich Hannover über. |
| **1818** | St. Magdalenen kommt unter die Verwaltung der von Prinzregent Georg, späterem König Georg IV. von Großbritannien, Irland und Hannover, neu gegründeten Klosterkammer Hannover. |
| **1833** | Einrichtung einer Heil- und Pflegeanstalt in den Klostergebäuden |

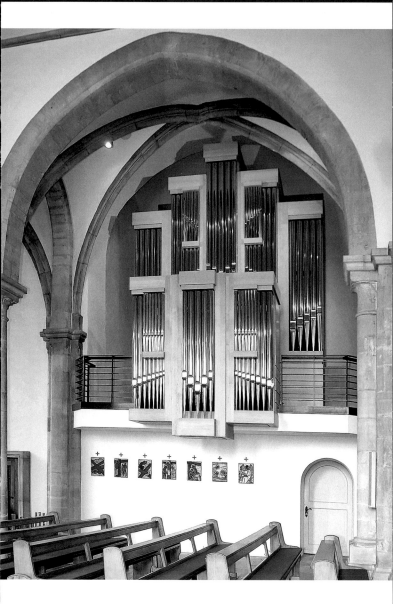

| | |
|---|---|
| **22. März 1945** | Kirche und sämtliche Klostergebäude brennen aus; nur wenige Inventarstücke bleiben erhalten |
| **1951/52** | Wiederaufbau der Kirche in vereinfachter Form und Ausstattung |
| **1952** | Einrichtung des Caritas-Altenheimes Magdalenenhof in einem Teil des wiederaufgebauten Klosters |
| **1960** | Einrichtung der Caritasstifte St. Bernward und St. Godehard (Altenwohnungen) in den wiederaufgebauten Klostergebäuden. Der ehemalige, spätgotische Hochaltar der St.-Michaelis-Kirche, der sogenannte Elfenaltar, wird in der St.-Magdalenen-Kirche aufgestellt. |
| **1962** | Die Kirche erhält eine Orgel der Firma Hillebrand/Altwarmbüchen. |
| **1994** | Die katholische Pfarrgemeinde St. Magdalenen feiert das 700-jährige Bestehen ihrer Kirche. |
| **2008** | Beginn der Planungen für einen Orgelneubau |
| **14. Febr. 2010** | Die neue Orgel der Orgelbauanstalt Seifert/Kevelaer wird eingeweiht. |

Konzept und Redaktion: Christian Pietsch, Klosterkammer Hannover

Aufnahmen:
Titelbild, Seite 25, 33: Chris Gossmann, Hildesheim
Seite 3, 5, 12, 13, 15, 21, 27, 28, 29, 31: Orgelbau Seifert, Kevelaer
Seite 9, 11: Stefan Mahr, Hildesheim
Seite 18: Helmut Wegener, Hildesheimer Bildberichter
Seite 19: Klosterkammer Hannover
Seite 36: Brita Knoche, Niedersächsisches Landesamt für
Denkmalpflege, Hannover

Druck: F&W Mediencenter, Kienberg

Titelbild: *Die neue Seifert-Orgel auf der nördlichen Seitenempore
der Hildesheimer St.-Magdalenen-Kirche*
Rückseite: *Die Hildesheimer St.-Magdalenen-Kirche von Süden*

**t.-Magdalenen-Kirche Hildesheim**
undesland Niedersachsen
ühlenstraße 25, 31134 Hildesheim

esichtigungen und Führungen auf telefonische Anfrage

farrbüro
Mühlenstraße 23, 31134 Hildesheim
Montag 15–17 Uhr, Freitag 9–12 Uhr
Tel. 05121/336 95
Fax 05121/40 88 22
E-Mail: pfarrbuero.magdalenen@heilig-kreuz-hildesheim.de

Bistum
Hildesheim

Katholisches Pfarramt Zum Heiligen Kreuz mit den Kirchen
St. Bernward, St. Godehard, St. Magdalenen, Dom Mariä Himmelfahrt
Domhof 9, 31134 Hildesheim
Montag – Freitag 8–12.30 Uhr und Dienstag 14–18 Uhr
Tel. 05121/343 70
Fax 05121/13 17 57
E-Mail: pfarramt@heilig-kreuz-hildesheim.de

Die St.-Magdalenen-Kirche Hildesheim gelangte 1818 infolge der
Säkularisation des Fürstbistums Hildesheim in das Eigentum des
Allgemeinen Hannoverschen Klosterfonds und wird seither von der
Klosterkammer Hannover unterhalten.

**KLOSTERKAMMER**
HANNOVER

**Niedersächsische
Landesbehörde und
Stiftungsorgan**

Eichstraße 4
30161 Hannover

Postfach 3325
30033 Hannover

Telefon: 0511/3 48 26 - 0
Telefax: 0511/3 48 26 - 299
www.klosterkammer.de
E-Mail: info@klosterkammer.de

ISBN 9783422022591

9 783422 022591

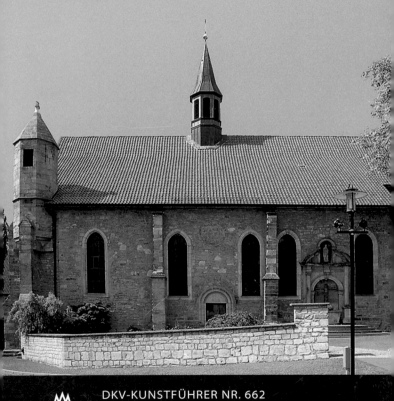

DKV-KUNSTFÜHRER NR. 662
(= KLOSTERKAMMER HANNOVER, Heft 3)
Erste Auflage 2010 · ISBN 978-3-422-02259-1
© Deutscher Kunstverlag GmbH Berlin München
Nymphenburger Straße 90e · 80636 München
www.dkv-kunstfuehrer.de